历代碑帖经典集字联

王羲之兰亭序

田德学 编著

安徽美术出版社
全国百佳图书出版单位

U0129802

图书在版编目（ＣＩＰ）数据

王羲之兰亭序 / 田德学编著. — 合肥 ： 安徽美术
出版社，2016.2（2016.9重印）
（历代碑帖经典集字联）
ISBN 978-7-5398-6530-0

Ⅰ．①王… Ⅱ．①田… Ⅲ．①行书－碑帖－中国－东
晋时代 Ⅳ．①J292.23

中国版本图书馆CIP数据核字(2015)第311279号

历 代 碑 帖 经 典 集 字 联
王 羲 之 兰 亭 序
LIDAI BEITIE JINGDIAN JIZILIAN
WANG XIZHI LANTINGXU
田德学　编著

出 版 人：陈龙银
选题策划：北京艺美联文化有限公司
责任编辑：朱阜燕　毛春林　刘　园　丁　馨
责任校对：司开江　林晓晓
责任印制：徐海燕
出版发行：时代出版传媒股份有限公司
　　　　　安徽美术出版社（http://www.ahmscbs.com）
地　　　址：合肥市政务文化新区翡翠路1118号出版
　　　　　传媒广场14F　　邮编：230071
营 销 部：0551-63533604（省内）
　　　　　0551-63533607（省外）
编辑出版热线：0551-63533611　13965059340
印　　制：北京市雅迪彩色印刷有限公司
开　　本：787mm×1092mm　　1/8　　印 张：9
版　　次：2016 年 2 月第 1 版
　　　　　2016 年 9 月第 2 次印刷
书　　号：978-7-5398-6530-0
定　　价：28.00元

目录

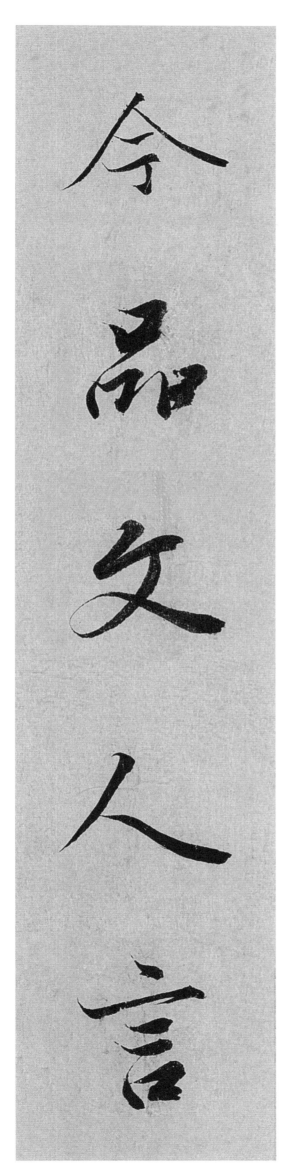

昔作兰亭咏　今品文人言

昔作兰亭咏

今品文人言　一

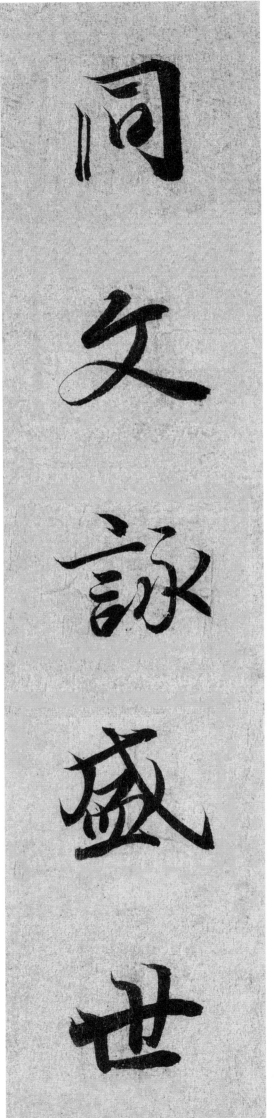

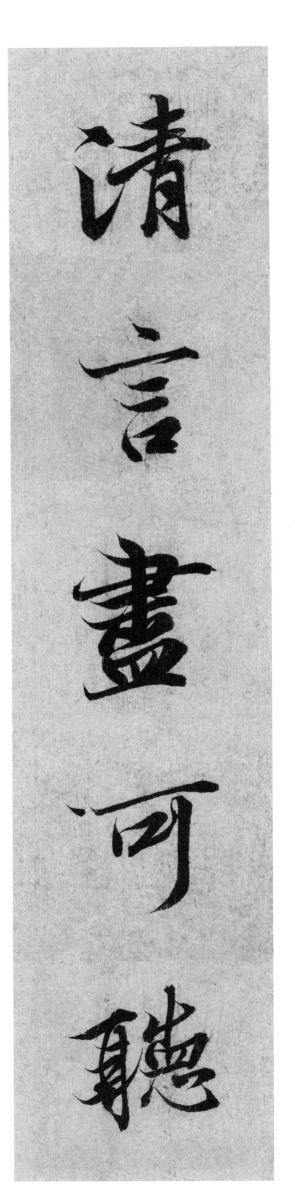

同文咏盛世

清言尽可听

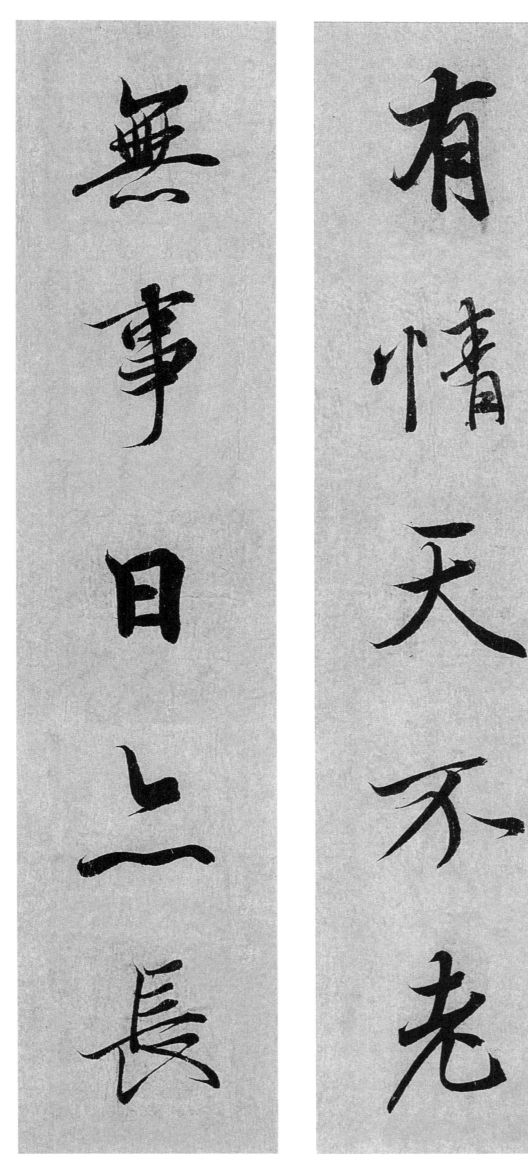

無事日亦長

有情天不老

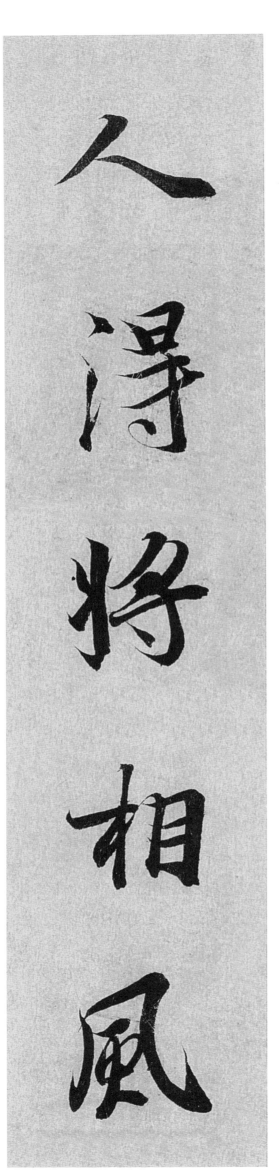

人得将相风

文修天地事

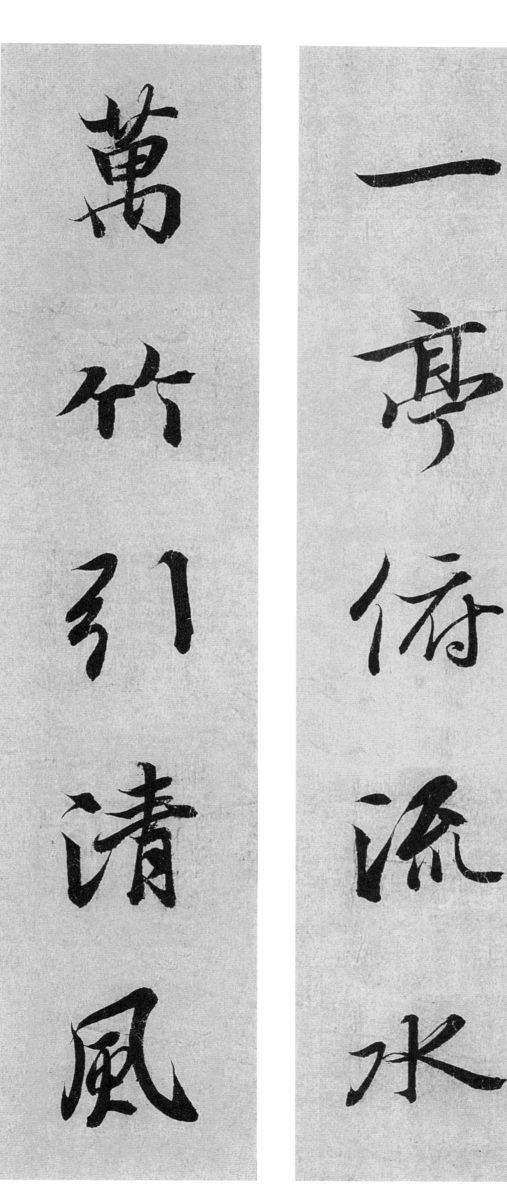

一亭俯流水　万竹引清风

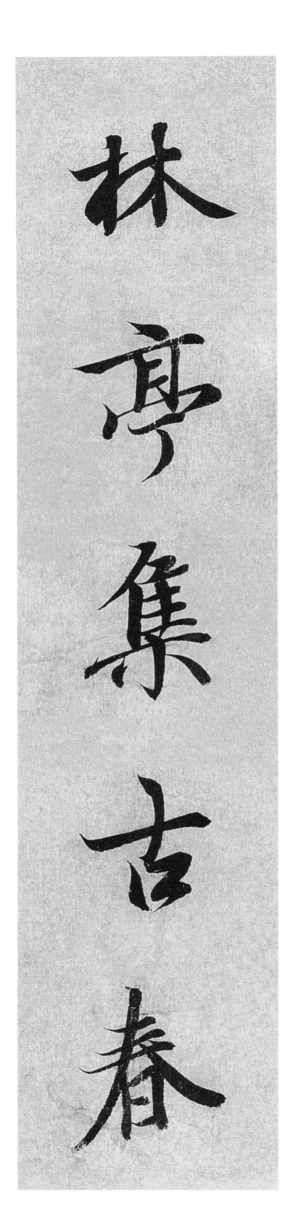
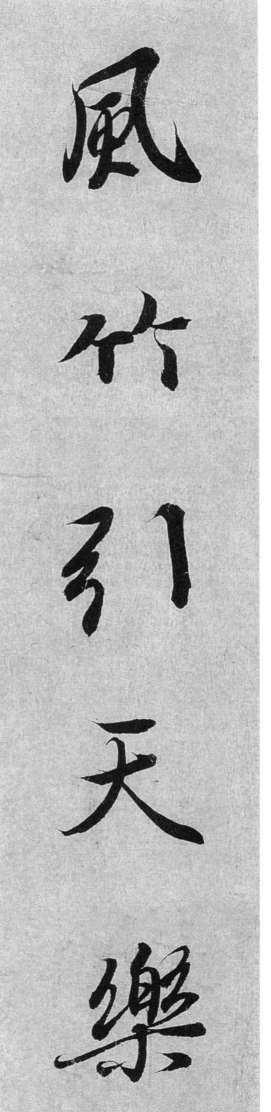

风竹引天乐

林亭集古春

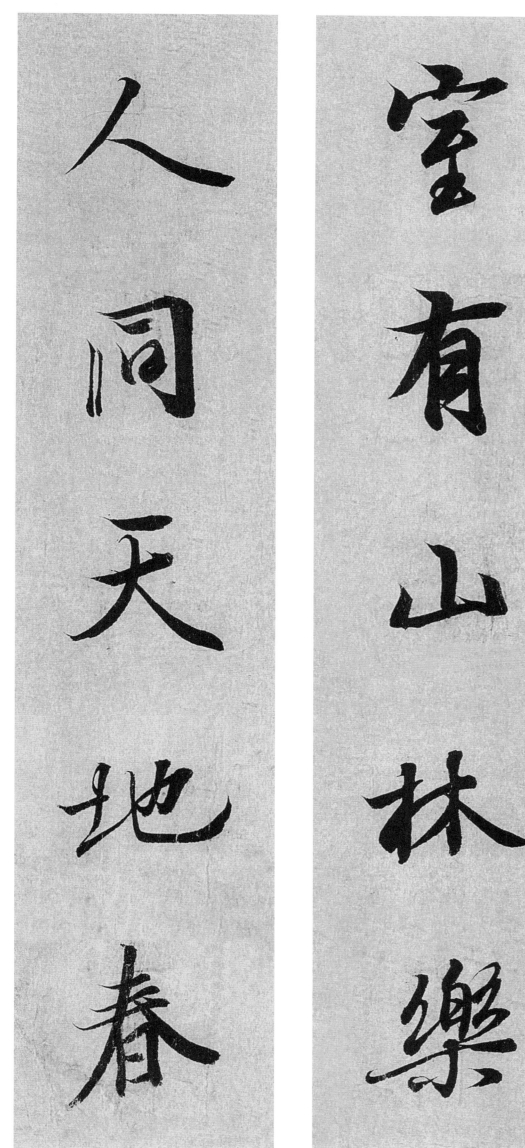

室有山林乐

人同天地春

极目世同春

畅怀年大有

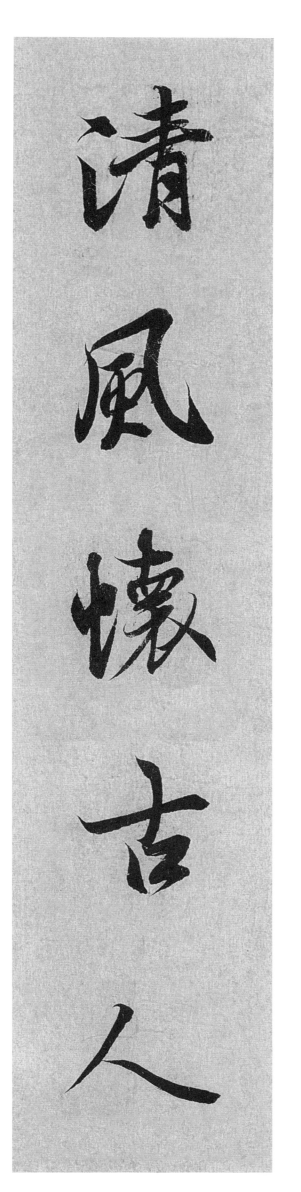

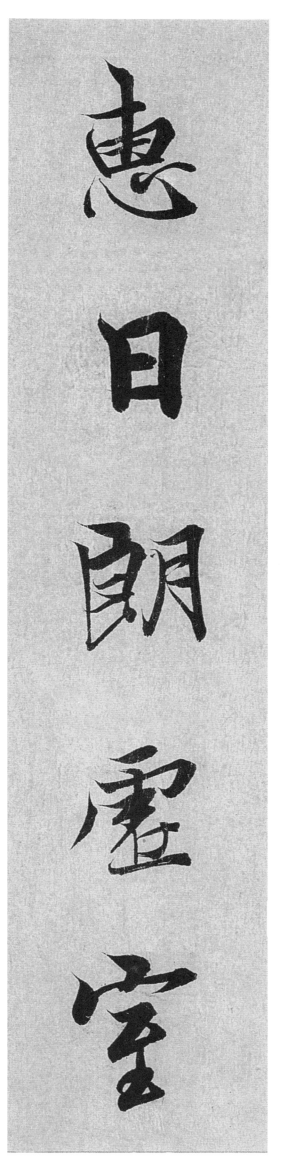

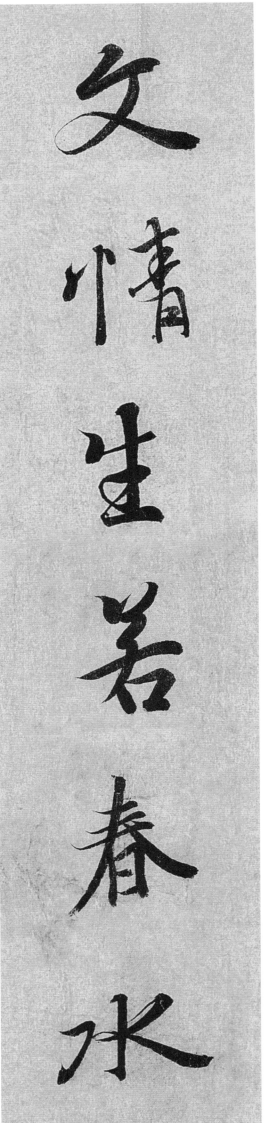

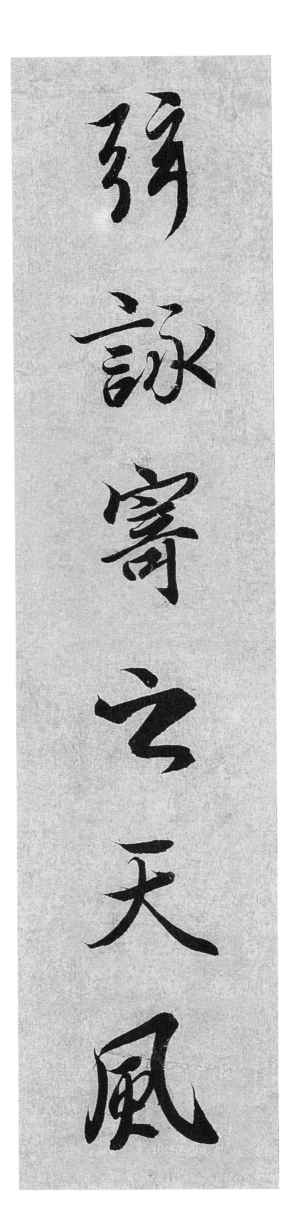

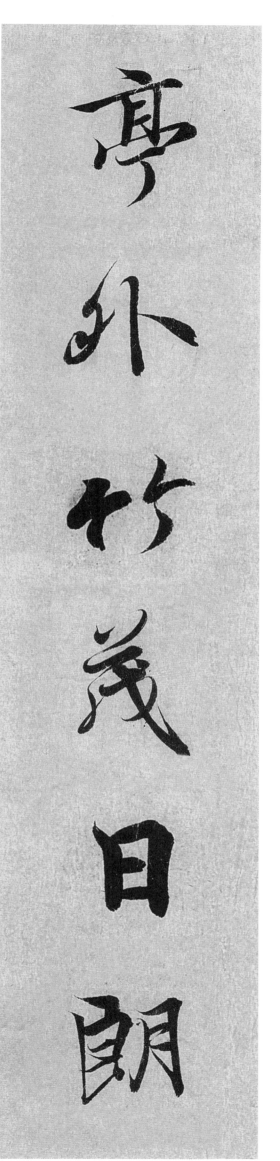

室内兰幽气畅

亭外竹茂日朗

清風不放一絲

流水能生萬感

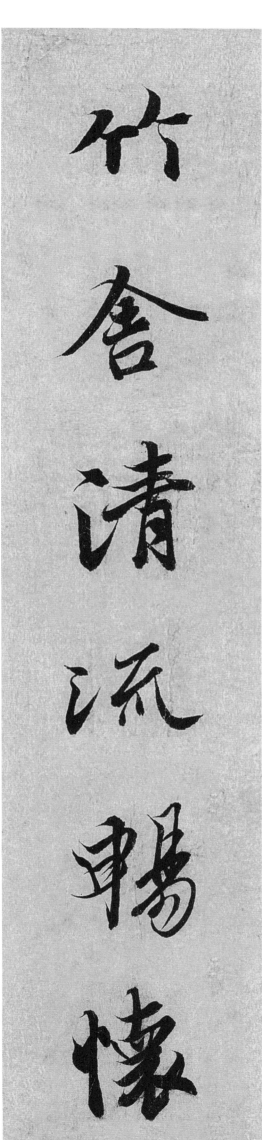

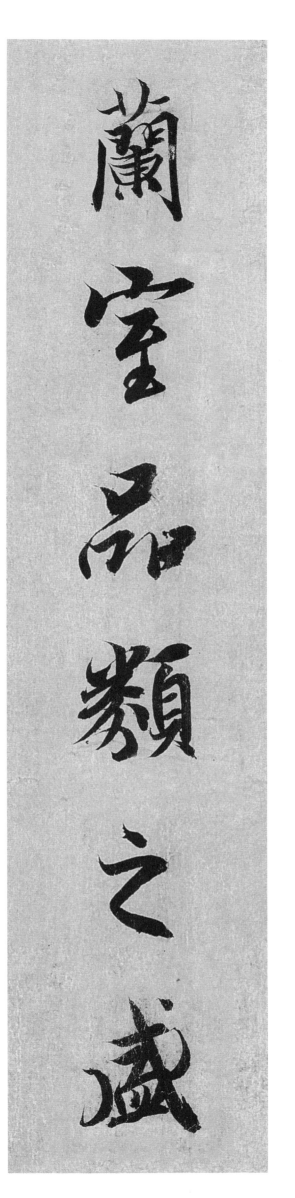

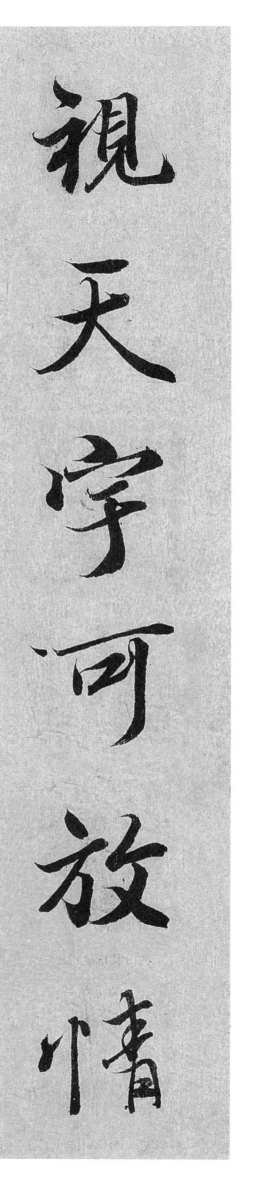

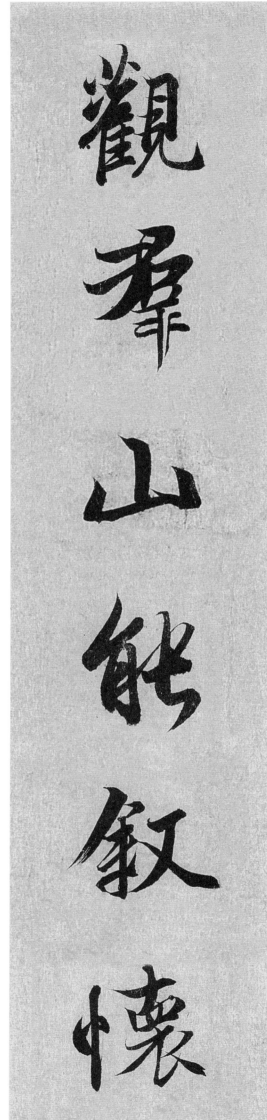

观群山能叙怀

视天宇可放情

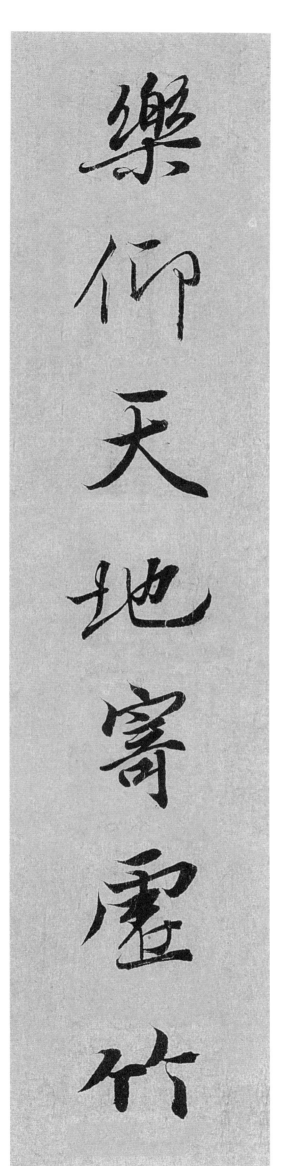

娱遊山水品蘭茂

樂仰天地寄虚竹

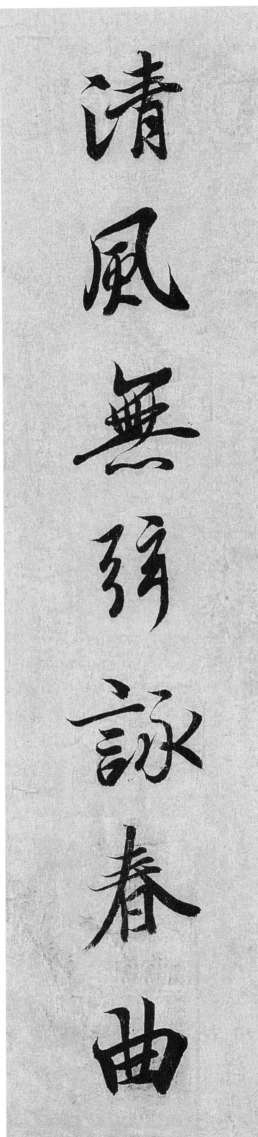

朗日流水叙情文

清风无弦咏春曲

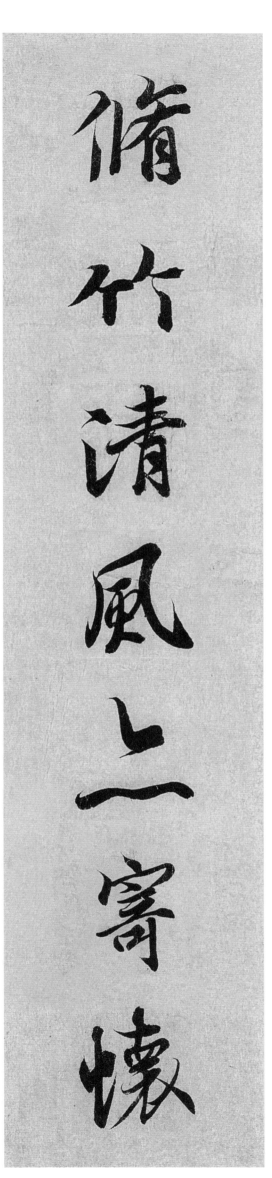

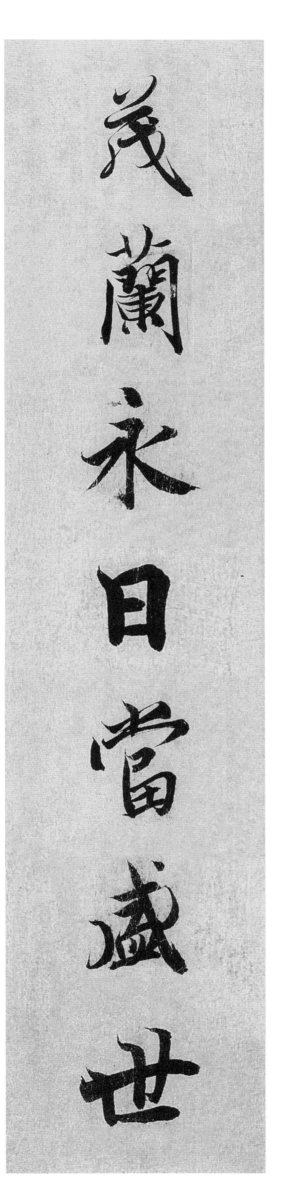

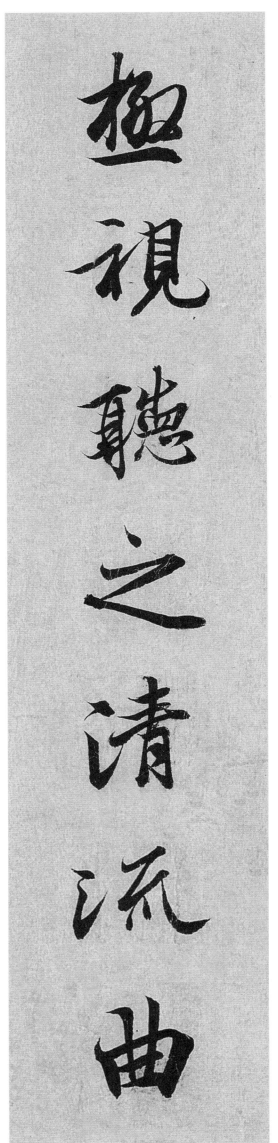

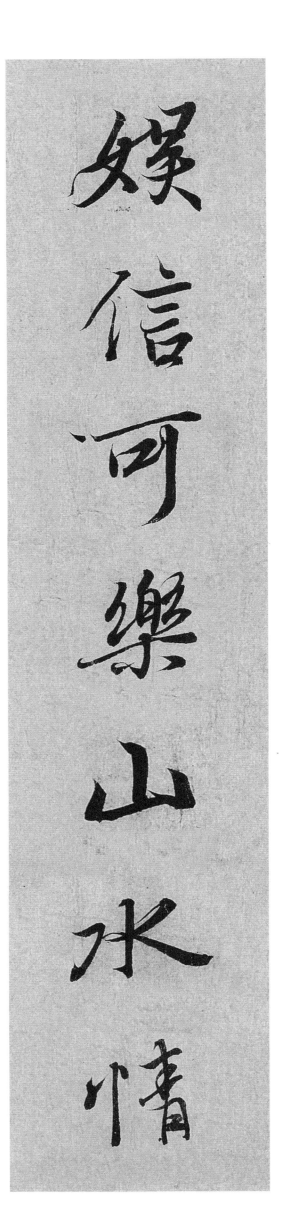

趣視聽之清流曲

娱信可乐山水情

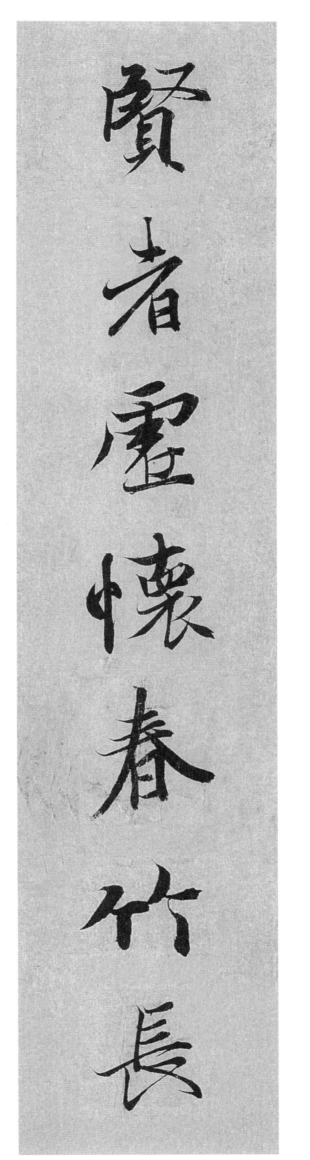

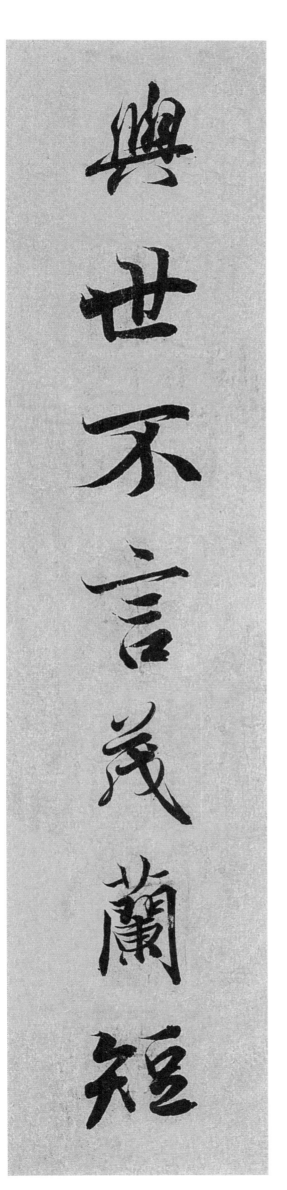

賢者虚怀春竹长　与世不言茂兰短

一九

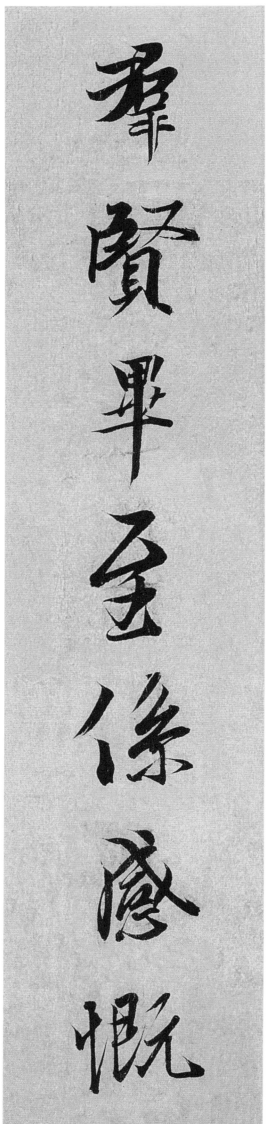

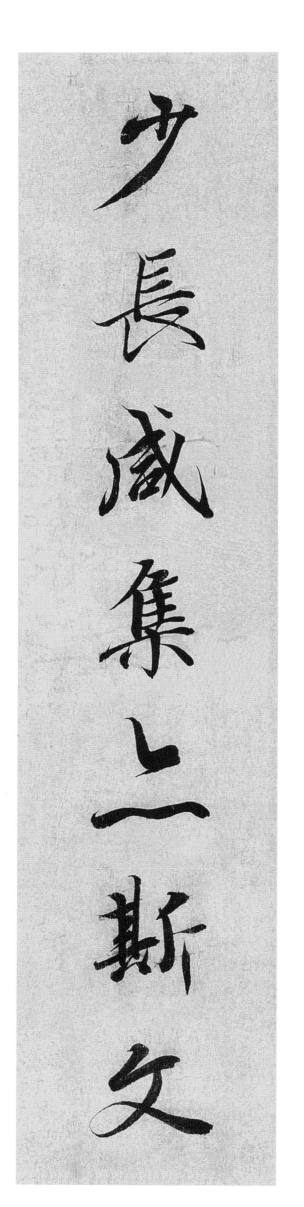

群賢畢至係感慨

少長咸集亦斯文

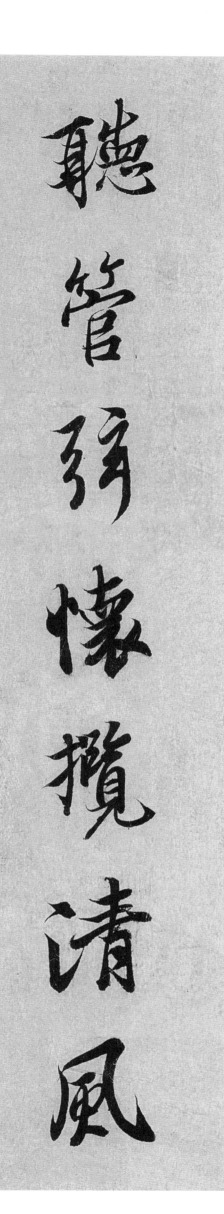

品絲竹情隨流水

聽管弦懷攬清風

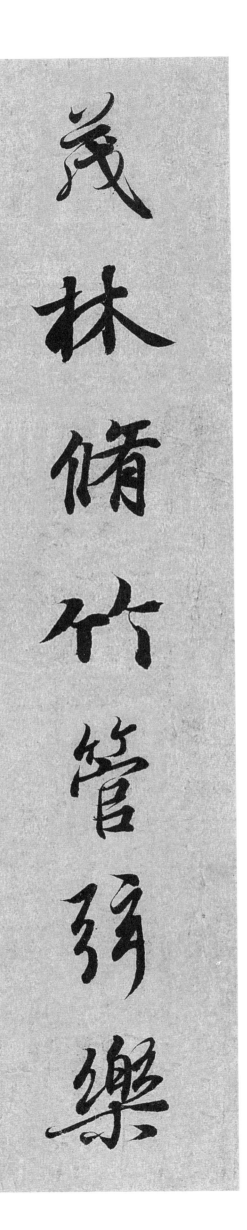

清流激湍丝竹曲

茂林修竹管弦乐

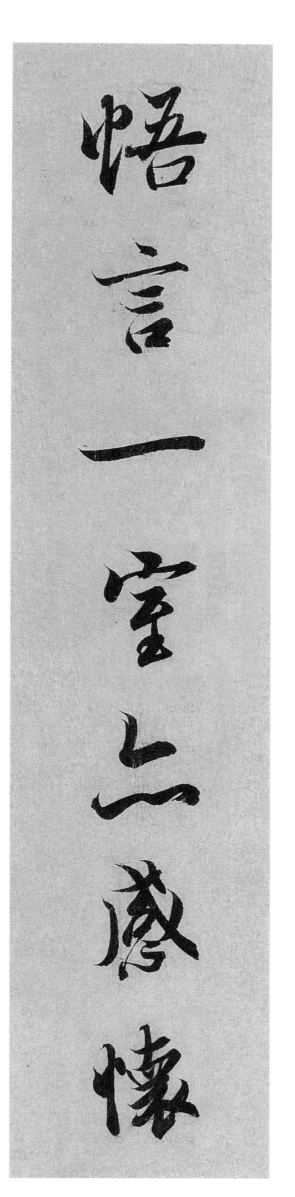

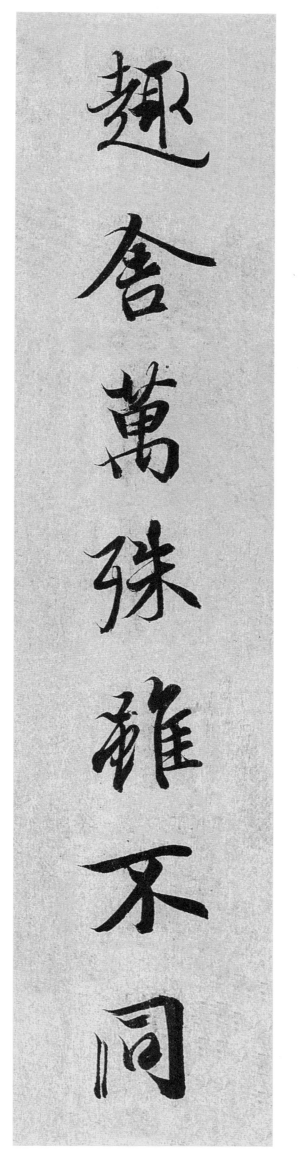

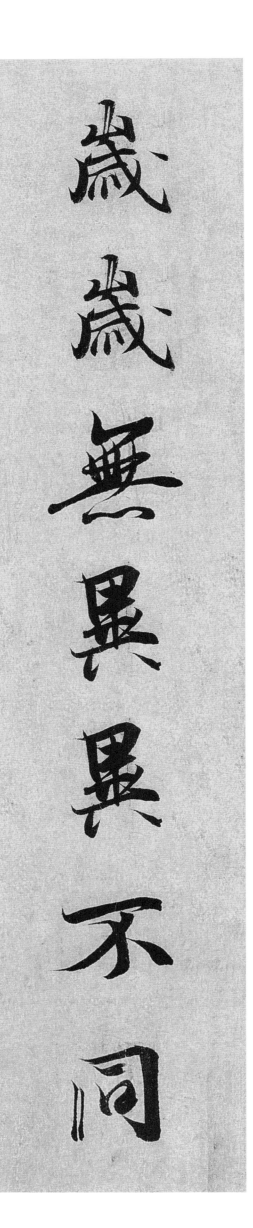

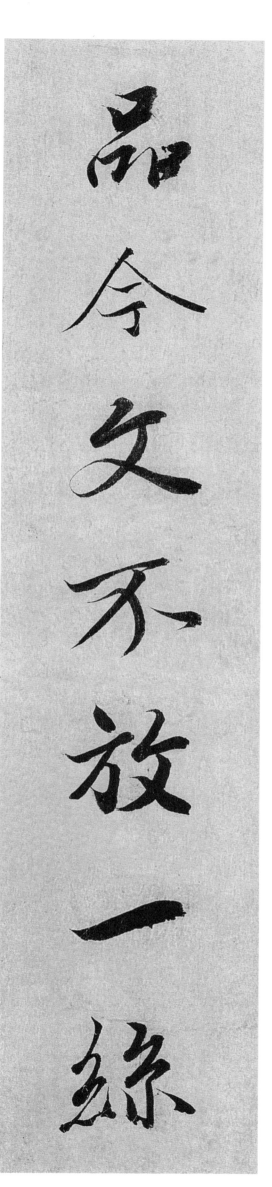

悟古言能生萬感

品今文不放一絲

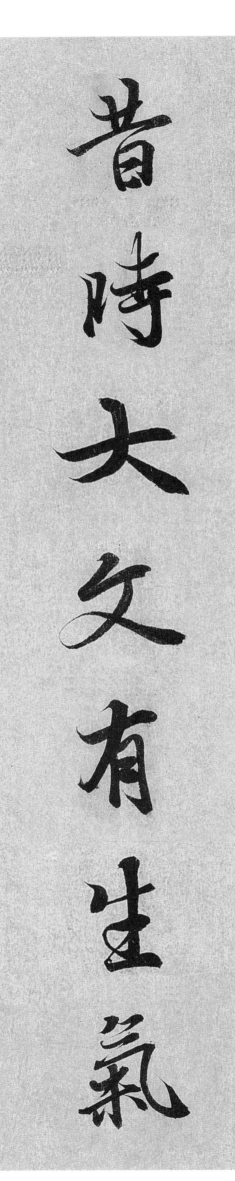

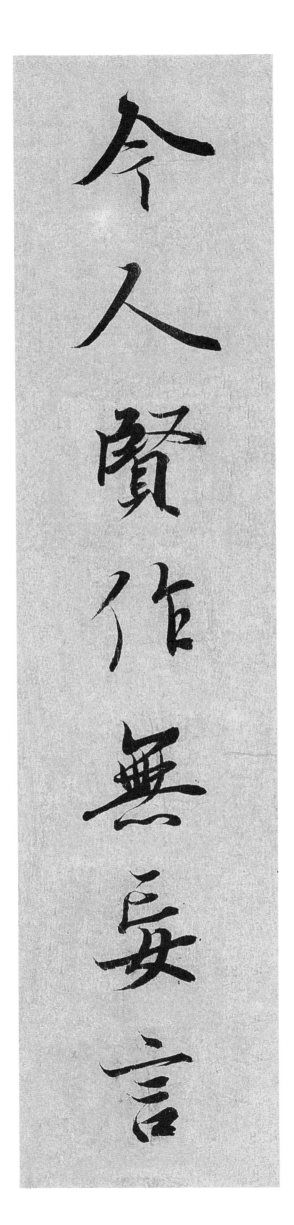

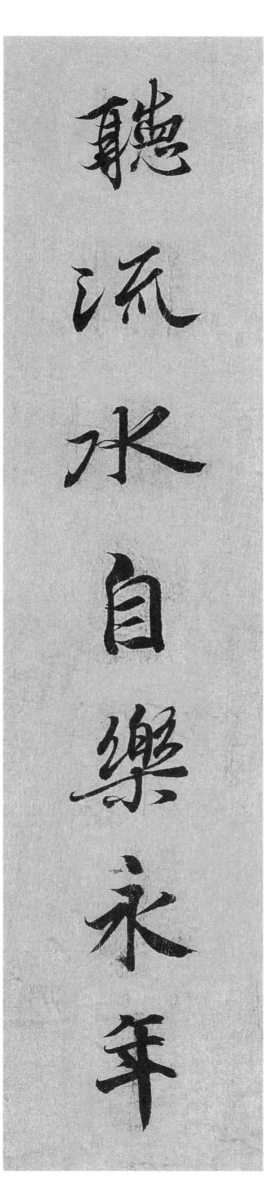

聽流水自樂永年

觀脩竹遇事虚懷

不信春風無感慨

每懷至情詠蘭亭

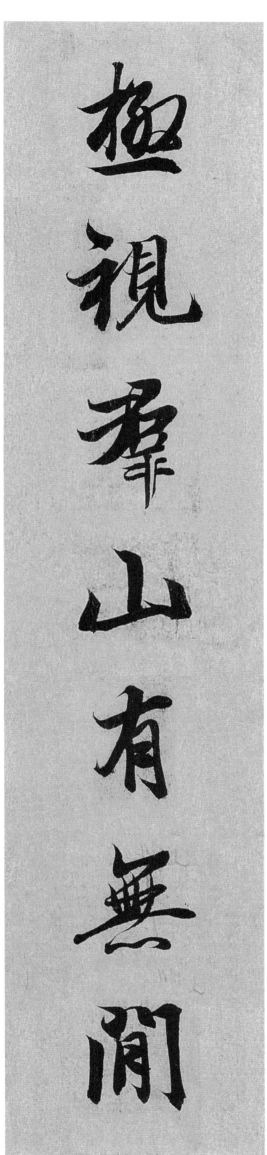

坐揽九曲天地外

极视群山有无间

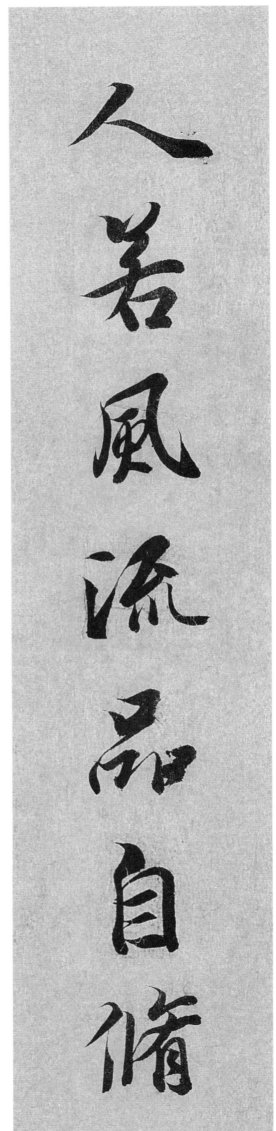

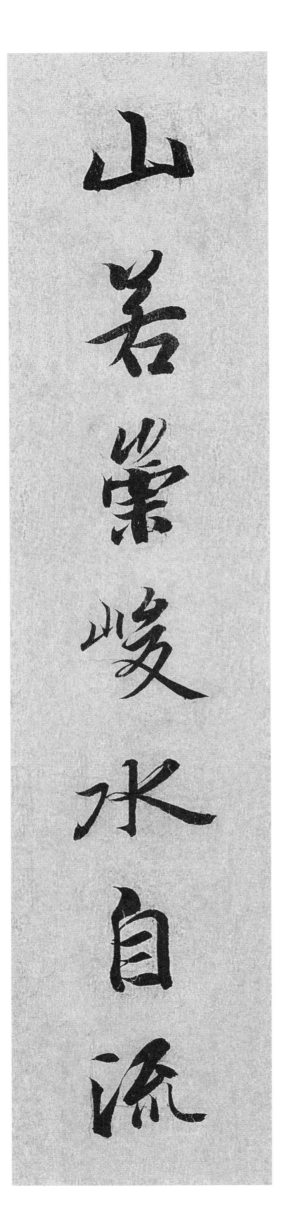

山若崇峻水自流

人若风流品自修

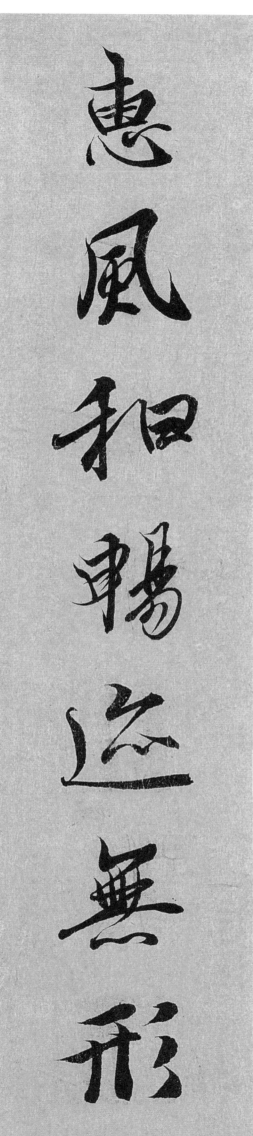

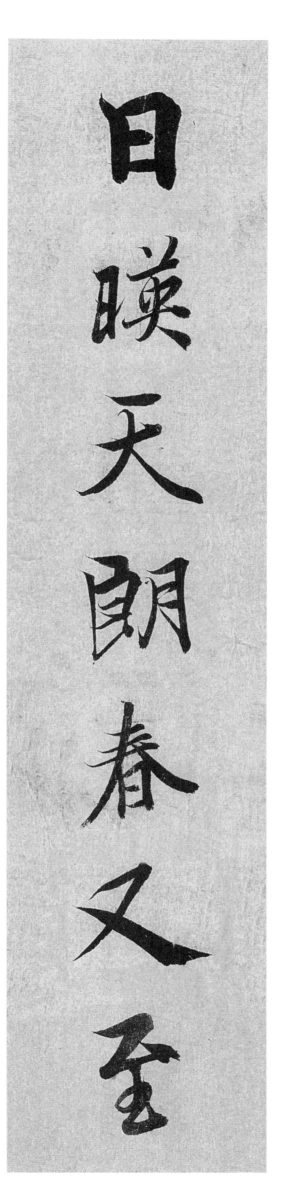

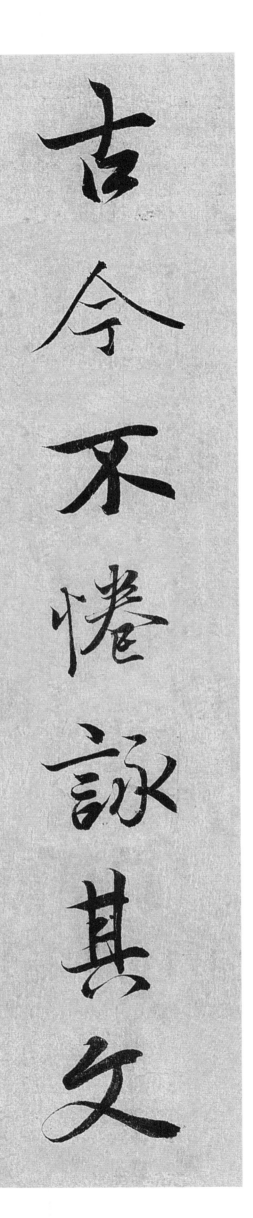

少長咸知蘭亭事

古今不倦詠其文

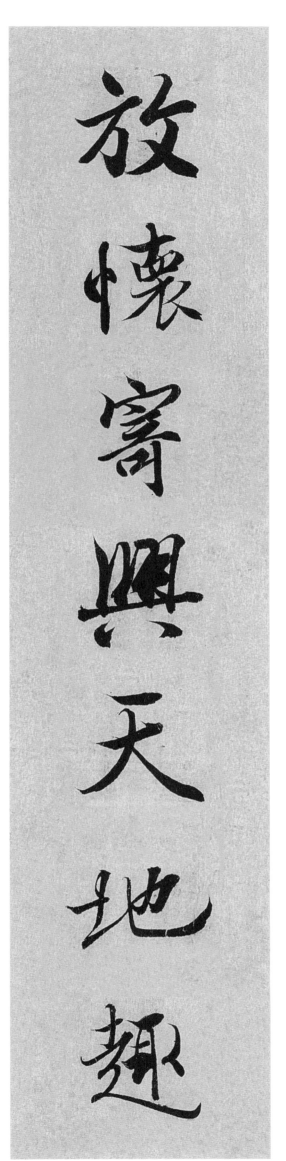

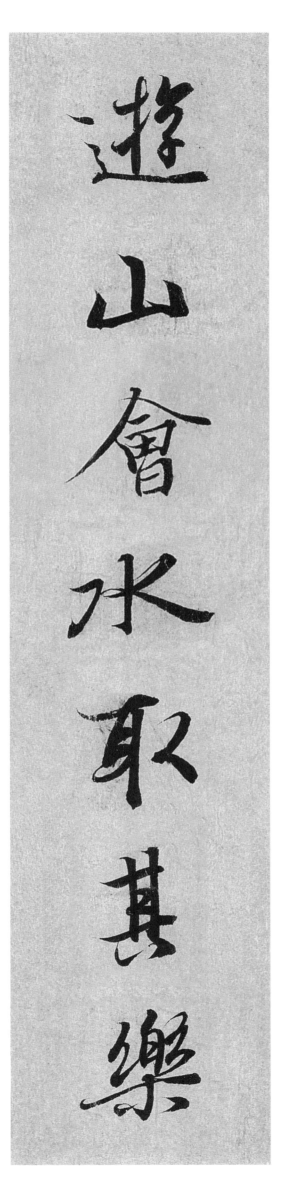

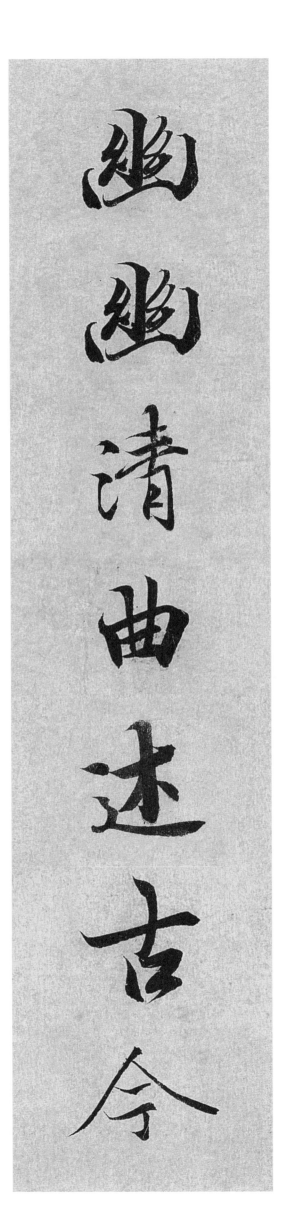

幽幽清曲述古今

丝丝清水畅永年

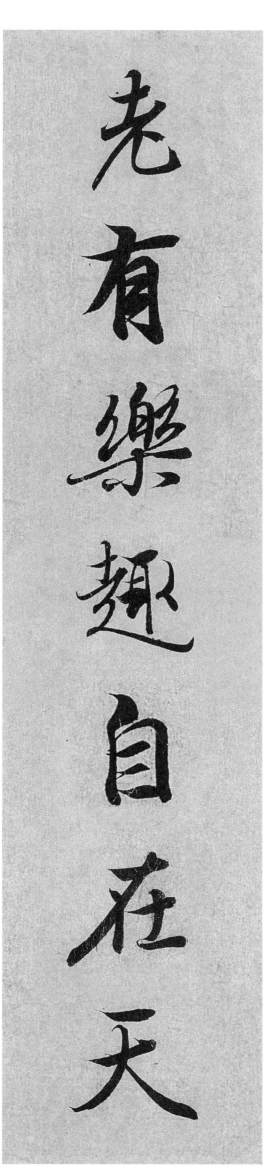

随短随化尽虚诞

老有乐趣自在夫

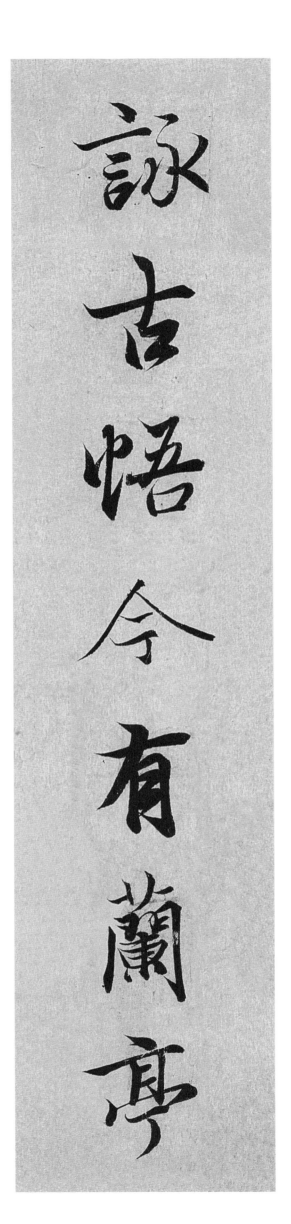
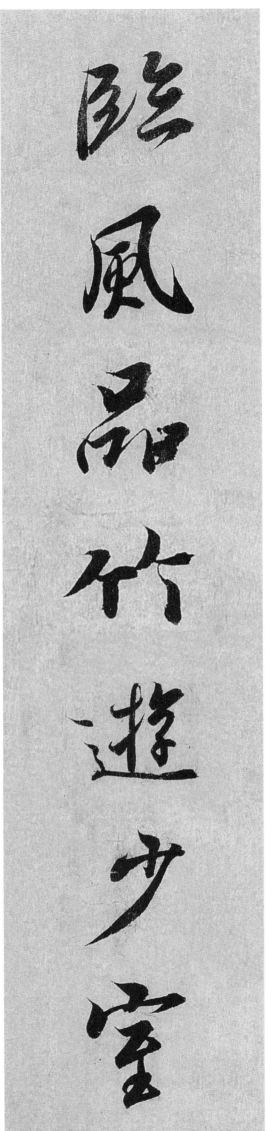

临风品竹游少室

咏古悟今有兰亭

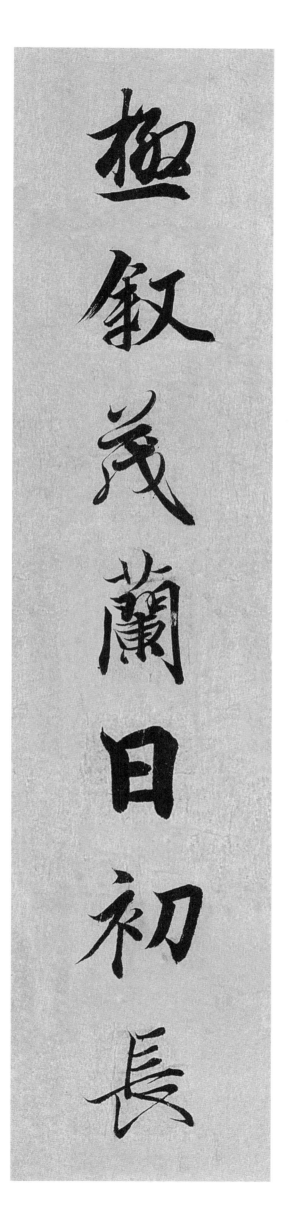

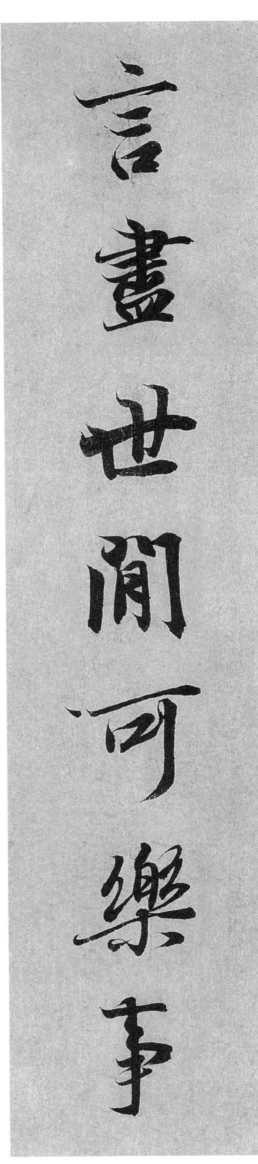

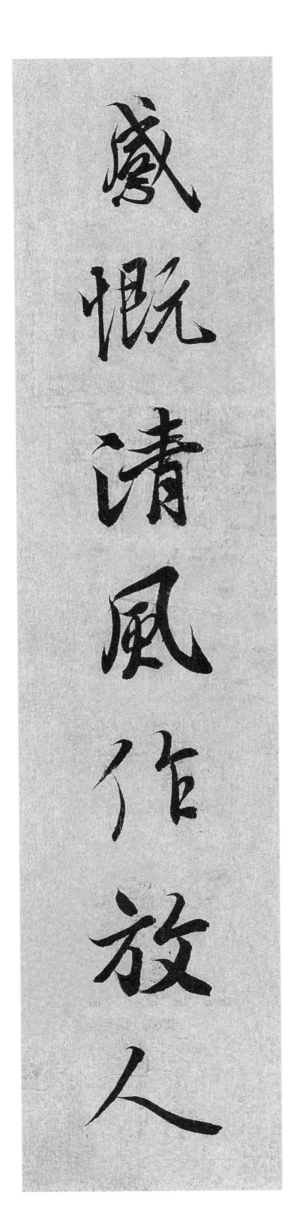

言盡世間可樂事

感慨清風作放人

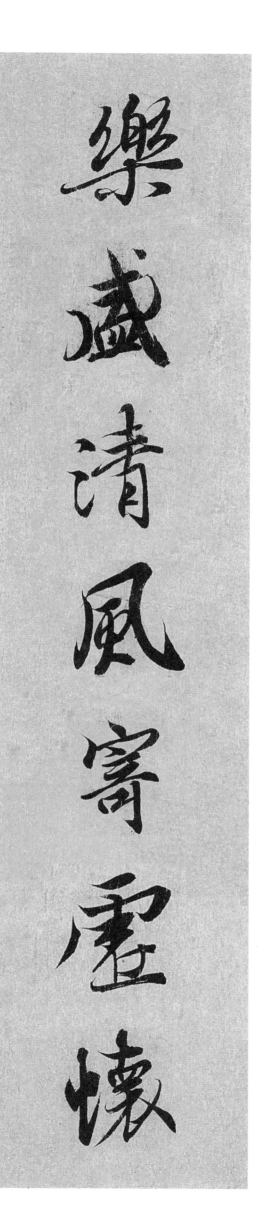

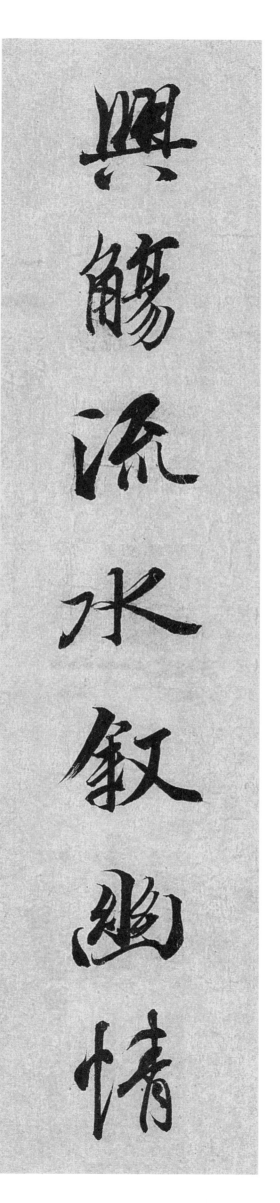

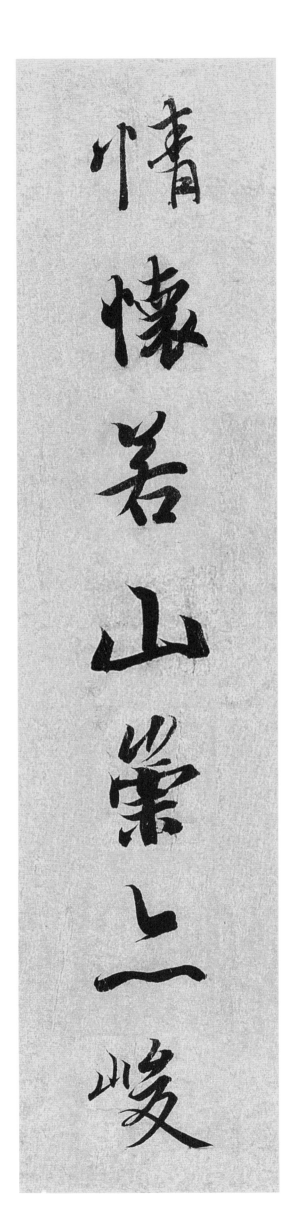
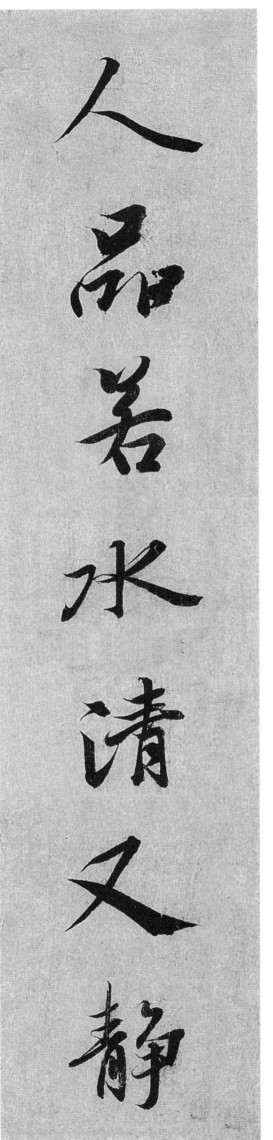

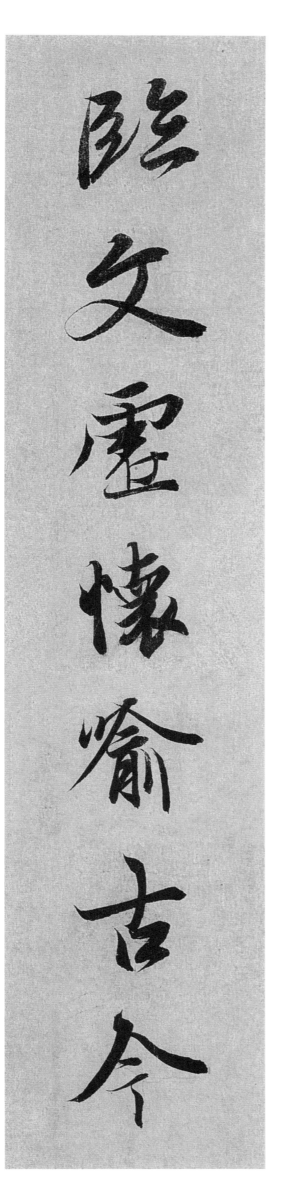

盛世修契寄后人

临文虚怀喻古今

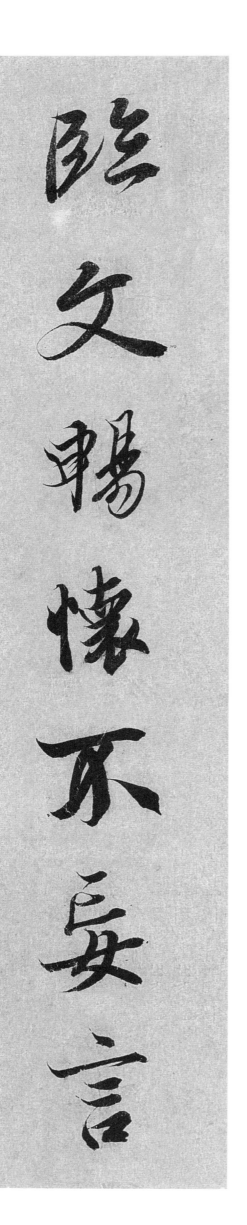

観水得趣足寄情　臨文暢懐不妄言

四二

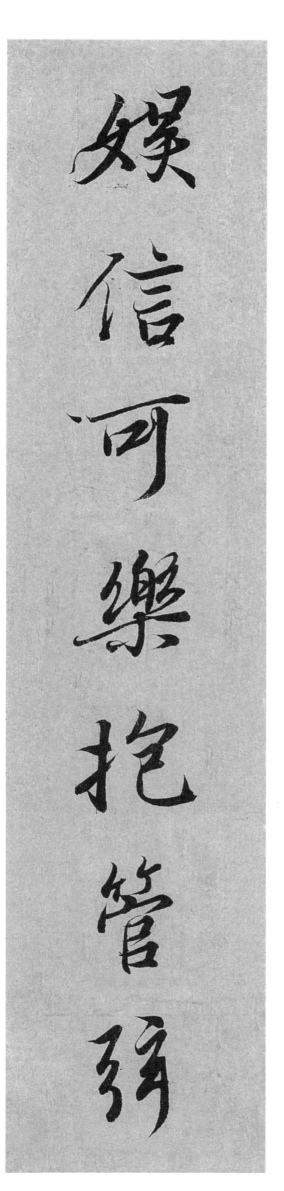

九字同得为至乐

一时极怀盛斯文

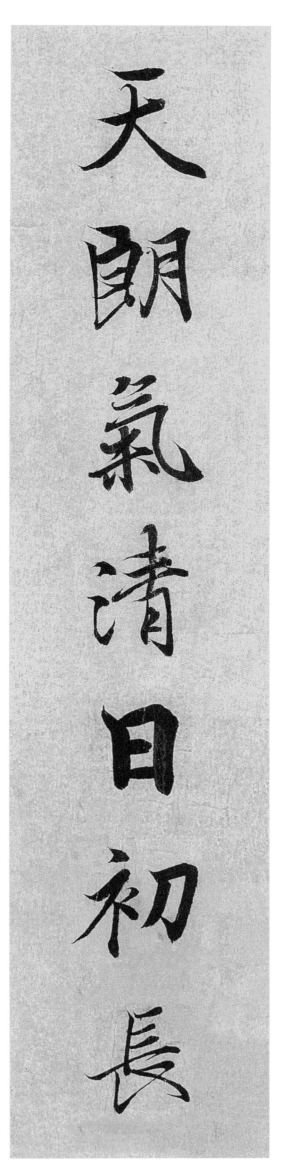

曲水流觞春未暮

天朗氣清日初長

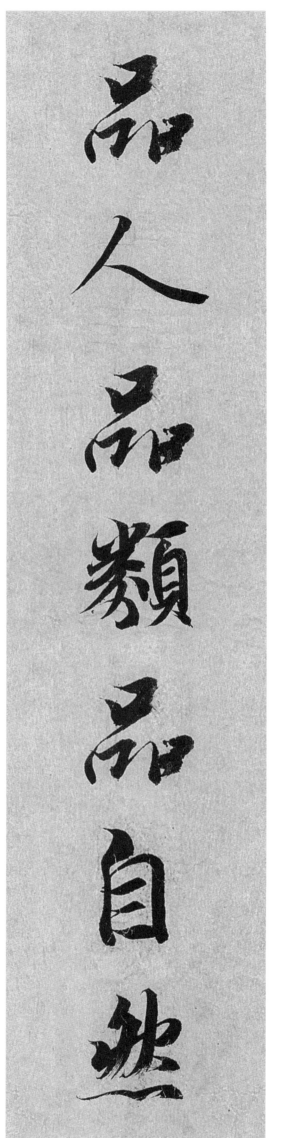

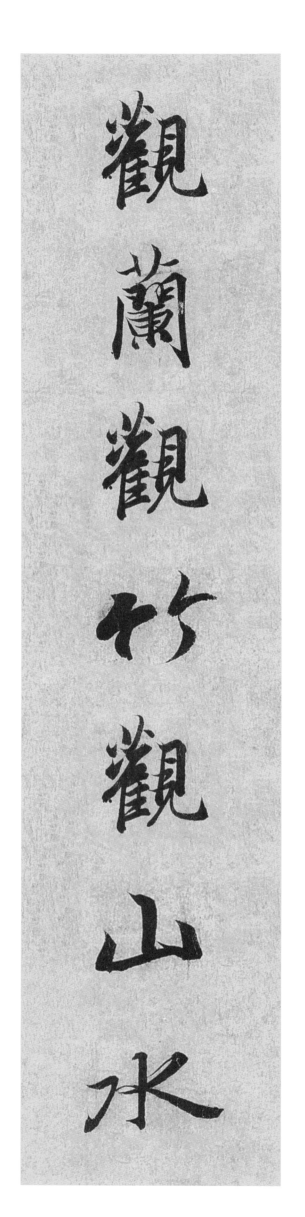

品人品类品自然

观兰观竹观山水

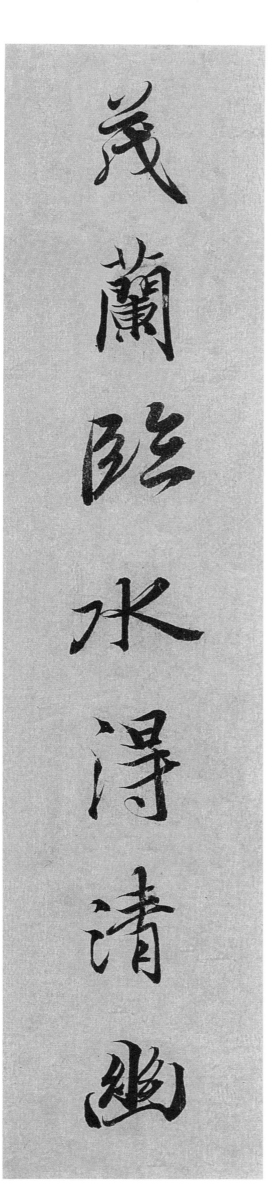

春竹带日生古趣

茂蘭臨水得清幽

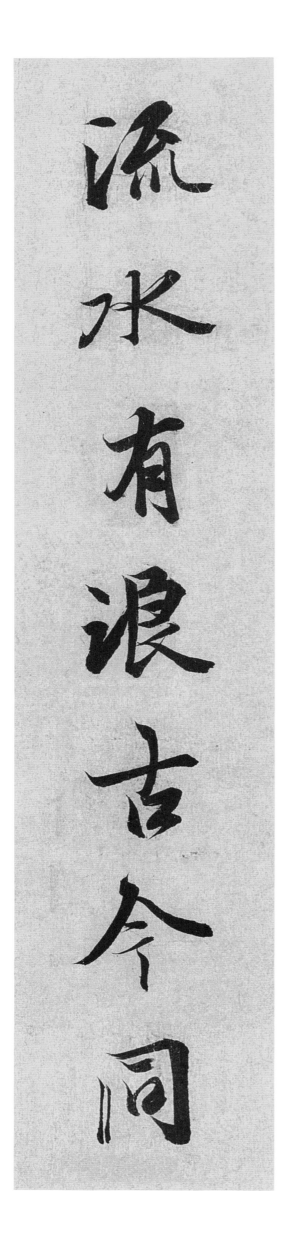

放浪于天地之间

得趣在形骸以外

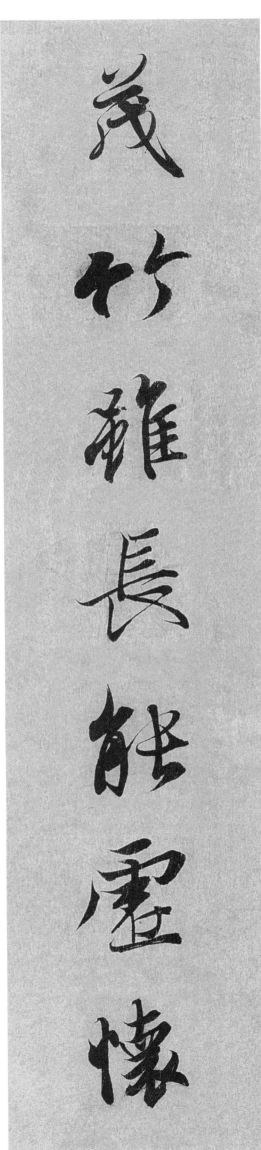

茂竹雖長能虛懷

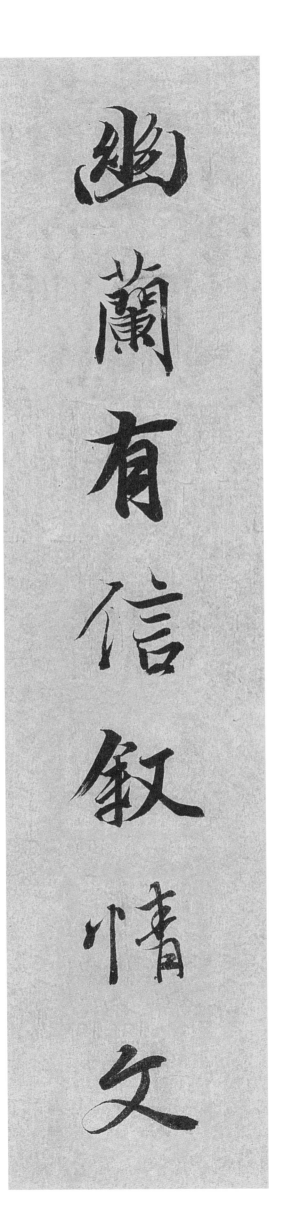

幽蘭有信敘情文

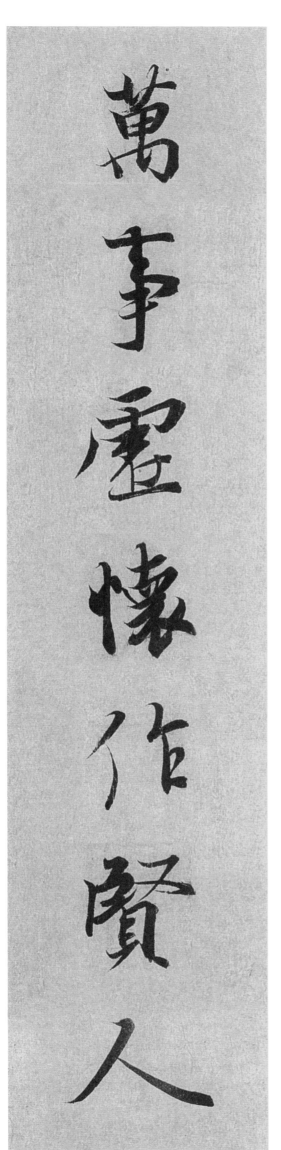

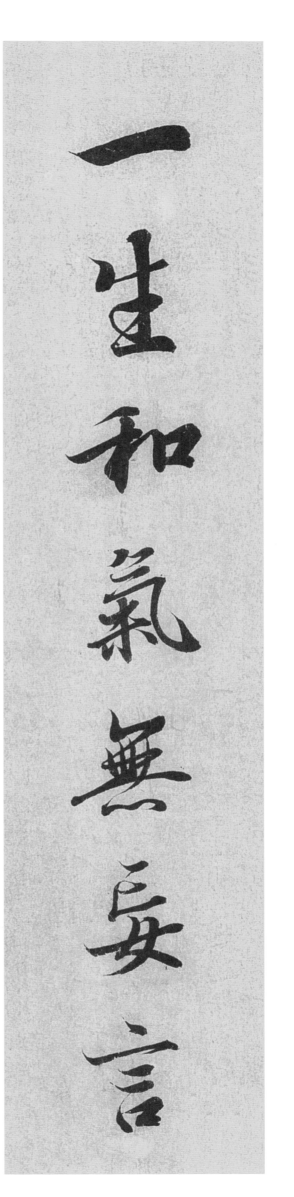

九字清風生曲水

一山春信寄幽蘭

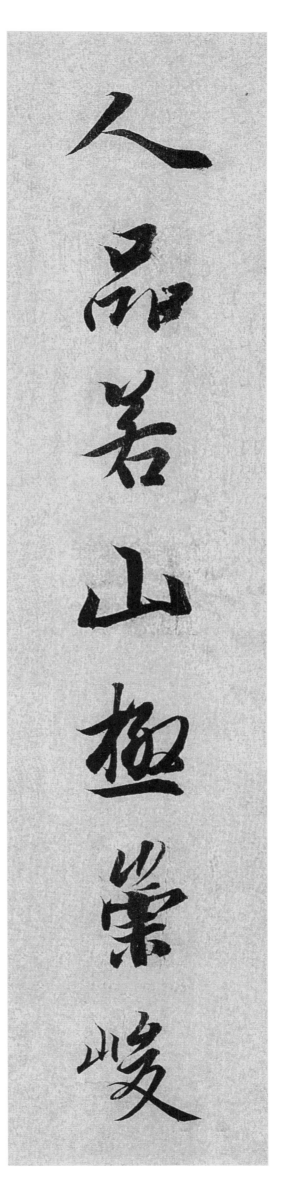

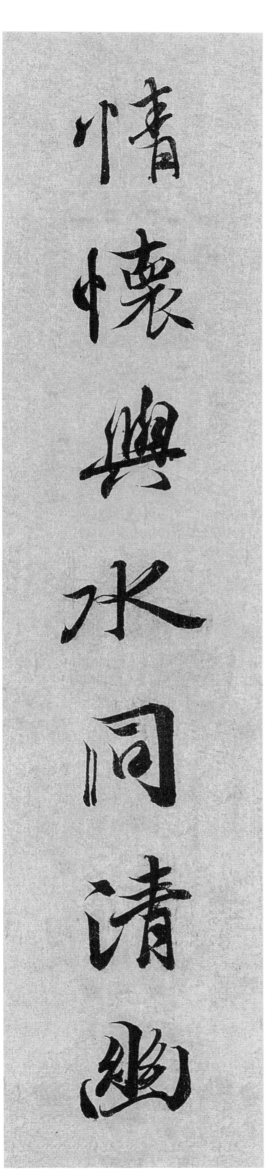

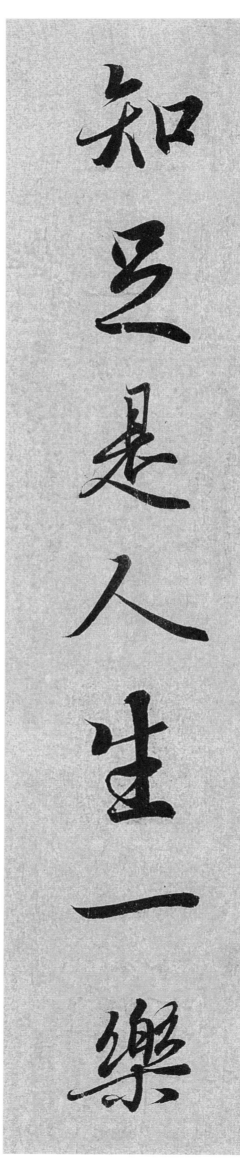

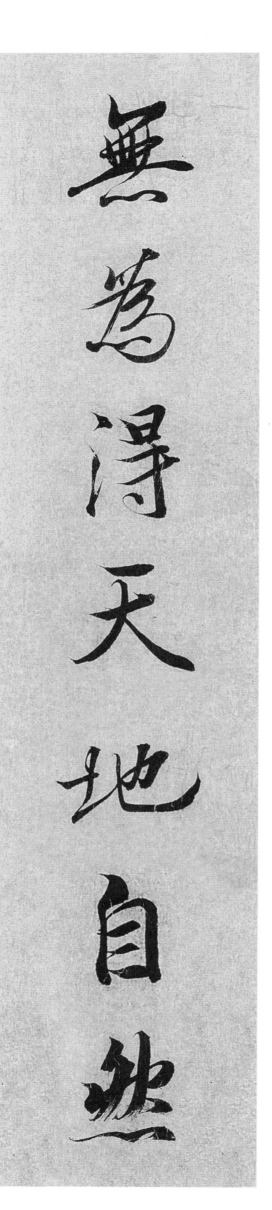

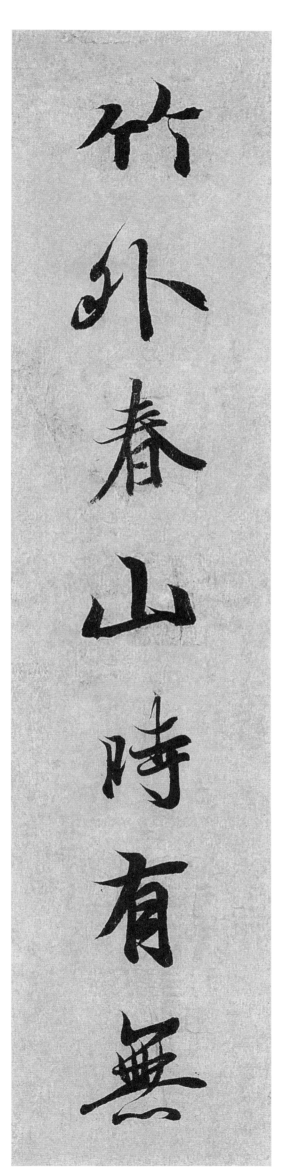

储己可知有乐地

作文自合舍陈言

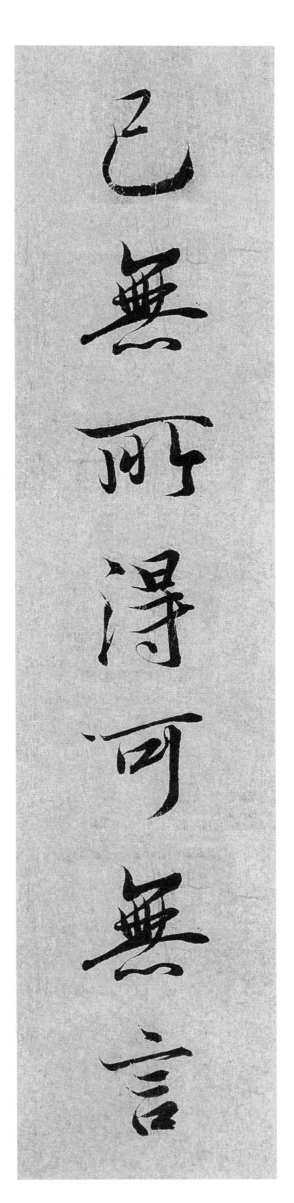

己無所得可無言

人有不為斯有品

老作觀山樂水走

生當稽古右文日

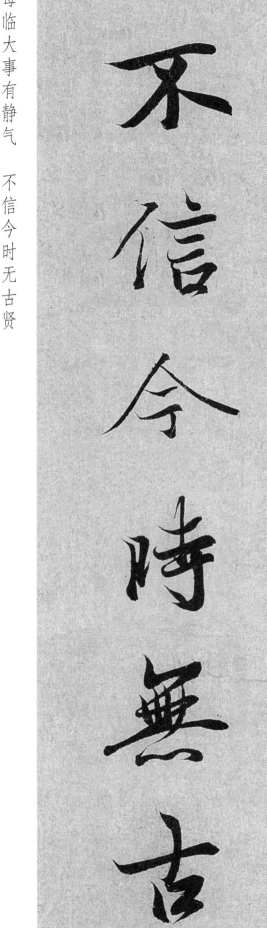

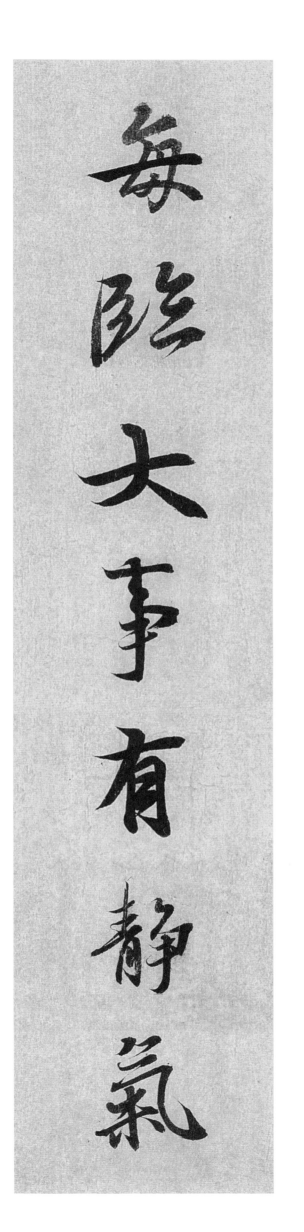

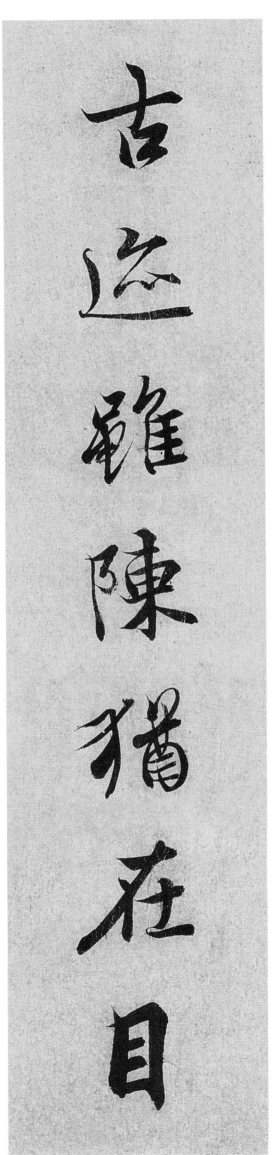

春風相遇不知年

古迹虽陈犹在目

古迹虽陈犹在目　春风相遇不知年

六〇

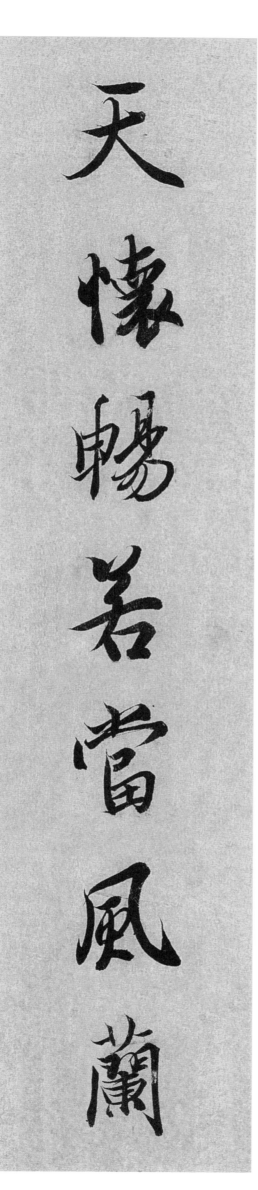
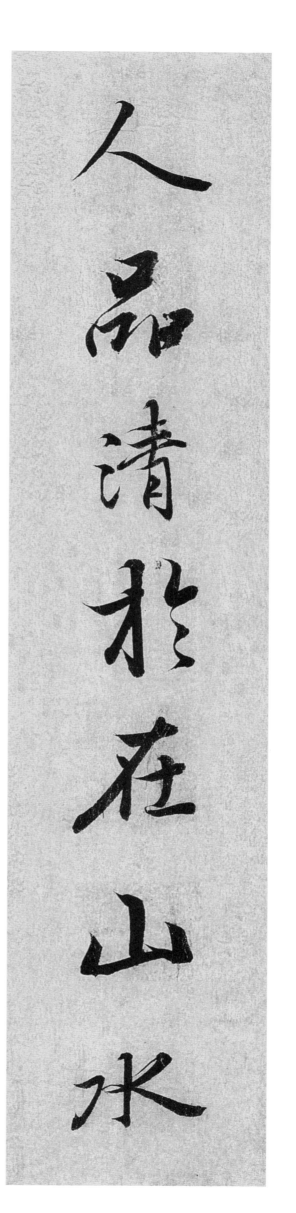

人品清非在山水

天怀畅若当风兰

清風可以流萬年

大賢自合為九列

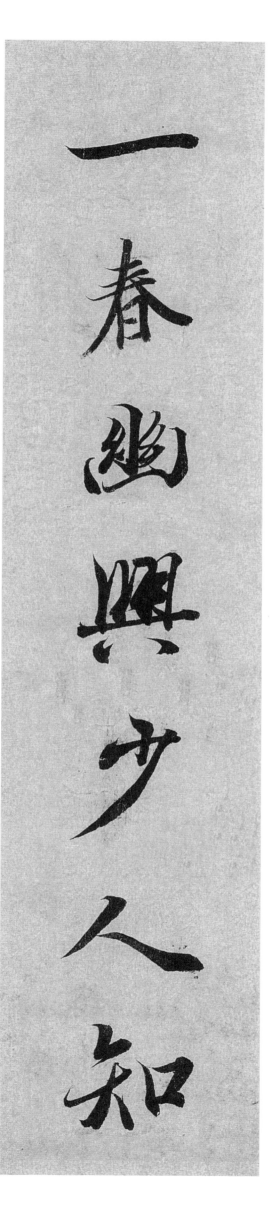

万颣静观咸自得

一春幽兴少人知

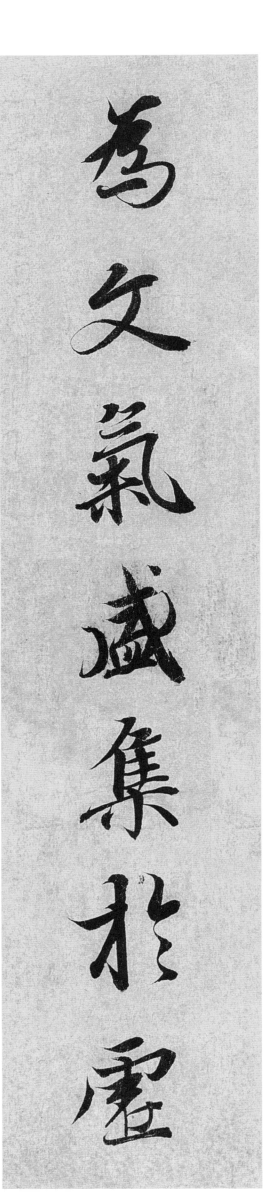

放水流长观其曲

为文气盛集于虚

大文閒世有述作

至樂在人無古今

今作寄言以詠盛世

昔脩契文以述感懷

人生得一知己足矣　斯世当以同怀视之

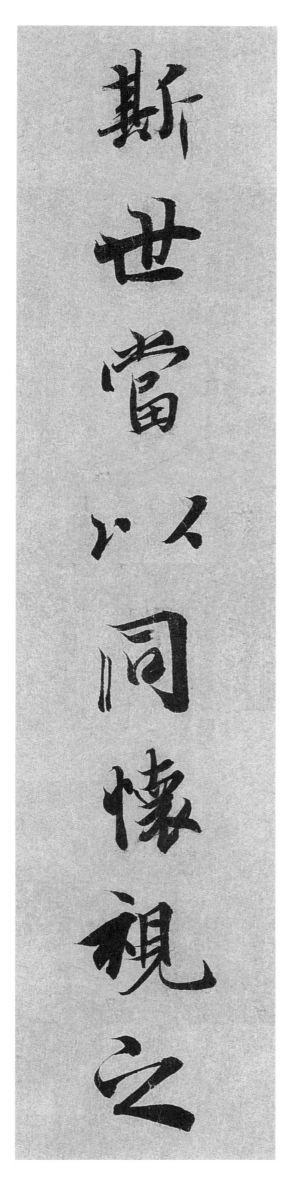
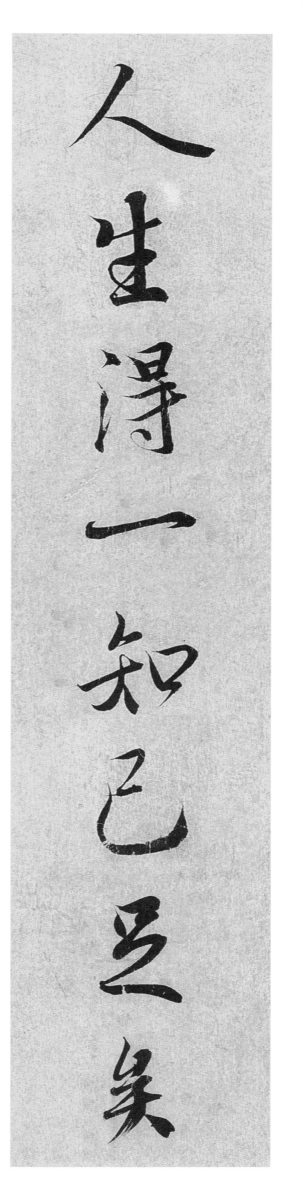

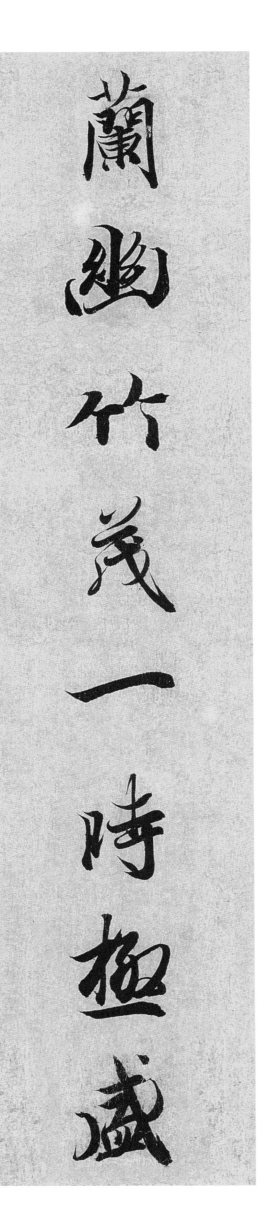

天朗氣清九字同春

蘭幽竹茂一時極盛